LA TRAGÉDIE FRANÇAISE

ET

LE DRAME NATIONAL

PAR M. Marius SEPET

(Extrait de la *Revue du Monde Catholique* du 10 Août 1868.)

PARIS
VICTOR PALMÉ, LIBRAIRE-ÉDITEUR
25, RUE DE GRENELLE-SAINT-GERMAIN

1868

LA TRAGÉDIE FRANÇAISE
ET
LE DRAME NATIONAL

PARIS. — E. DE SOYE, IMPRIMEUR, 2, PLACE DU PANTHÉON.

LA
TRAGÉDIE FRANÇAISE

ET

LE DRAME NATIONAL

PAR M. MARIUS SEPET

(Extrait de la *Revue du Monde Catholique* du 10 Août 1868.)

PARIS
VICTOR PALMÉ, LIBRAIRE-ÉDITEUR
25, RUE DE GRENELLE-SAINT-GERMAIN

—

1868

A M. Léon GAUTIER

LA TRAGÉDIE FRANÇAISE

ET

LE DRAME NATIONAL

La tragédie est morte, c'est là un fait que personne ne conteste plus : on représente encore de temps en temps, par habitude, par un reste de respect que je suis loin de blâmer, les principales œuvres de Corneille et de Racine ; mais des nombreuses tragédies de l'ancien répertoire, c'est à peu près tout ce qu'il est possible de faire encore accepter : celles de Voltaire, que La Harpe, en disciple docile, admirait entre toutes, ont à ce point vieilli, qu'elles n'osent plus se montrer en public. Loin d'en supporter la représentation, à peine en supporte-t-on la lecture ; je crois même, si j'osais le dire, qu'en dehors des honorables professeurs de Facultés, qui le choisissent pour sujet de leurs leçons, le théâtre de Voltaire n'a guère de visiteurs, et que *OEdipe, Irène, Adelaïde du Guesclin, Zaïre* et *Mérope* elle-même, dorment d'un profond sommeil, ce que je ne leur reproche point, parce que cela vaut mieux, à coup sûr, que d'endormir autrui. A plus forte raison laisse-t-on ensevelies dans l'ombre qu'elles méritent les tragédies du temps de l'Empire et de la Restauration, les *Hector*, les *Idoménée*, les *Agamemnon*, chers aux vieux professeurs de rhétorique, à ceux qui ont pris leurs grades lorsque l'amplification était encore dans tout son lustre, et que le premier précepte du style, celui que l'on recommandait entre tous aux méditations des écoliers, était de n'avoir que peu d'idées, convenablement délayées dans un déluge de périphrases.

Je voudrais bien, pour l'amour de M. Ponsard, que *Lucrèce* eût fait refleurir chez nous cette branche de l'art dramatique ; mais je suis forcé de convenir avec tout le monde, qu'après comme avant *Lucrèce*, la tragédie est de nature à faire bâiller nos contemporains. Au surplus, M. Ponsard lui-même ne paraissait pas l'ignorer, car il s'éloi-

gnait de jour en jour de ce qui fit son premier triomphe, et ne craignait plus de donner le nom de drames à celles de ses pièces qui n'étaient point des comédies. Quant aux jeunes gens qui débutent, ou cherchent à débuter dans la carrière d'auteur dramatique, ils ne commettent plus guère la tragédie de rigueur, ils font, et c'est là un signe du temps, un drame en vers, s'ils sont naïfs et, s'ils ne le sont pas, ce qui devient de plus en plus commun, ils écrivent, disons mieux, ils charpentent un mélodrame, ou brochent à la hâte, avec un peu d'esprit et beaucoup de *ficelles*, un vaudeville, une revue, un opéra-bouffe. A tout prendre, je les aime mieux ainsi. Un vaudeville, si mauvais qu'il soit, aura toujours le mot pour rire, mais une tragédie !

En somme, Melpomène, comme on disait au bon temps, est tout à fait descendue des sommets du Parnasse : nous l'avons tellement oubliée, cette Muse vénérable, à qui le grave Boileau adressait de doux sourires, que, si nous la voyions soudain reparaître, conduite par un jeune poète, aux feux de la rampe, sous les regards des galeries et du parterre, nous serions tentés, je crois, de la prendre pour *la Belle Hélène*, j'entends celle qu'a chantée Offenbach après Homère.

Avec tout cela, dit-on, l'Art s'en va. Nous n'avons plus de tragédie, et, au fond, à bien prendre, nous n'avons pas de drame. Corneille et Racine sont délaissés, qu'on nous donne donc un Shakespeare. Cette objection, faite par des gens de goût, ne manque pas de gravité ; il est certain que le drame moderne n'a su trouver encore dans notre pays ni la forme, ni le poète qu'il lui faudrait.

Malgré d'honorables tentatives, l'objection qu'on nous fait demeure juste : la tragédie est morte, mais elle n'a pas été remplacée. Qu'on ne me parle pas du drame dit romantique, dont le théâtre de M. Victor Hugo est l'expression sinon la plus habile, au moins la plus élevée. Les drames de ce grand poète lyrique vivront, en partie du moins, je le veux bien, par la beauté des vers, par l'élan poétique ; car la Muse chez M. Hugo, même dans les moindres œuvres, garde toujours ses ailes.

Mais, en tant qu'œuvres de théâtre, je ne leur promets pas un meilleur sort que celui des tragédies de Voltaire et, de fait, elles ne méritent pas un autre destin. Ce qui est souverainement ennuyeux dans Voltaire, c'est que, quel que soit le personnage qu'il met en scène, ses héros ne sont jamais que des abstractions philosophiques, qui n'ont aucune vie réelle, et discourent à qui mieux mieux sur les questions à l'ordre du jour dans les salons du dix-huitième siècle :

l'origine de la royauté, les priviléges de la noblesse, le droit au suicide :

« Le premier qui fut roi fut un soldat heureux.
« Qui sert bien son pays n'a pas besoin d'aïeux.... »
« Quand on a tout perdu, quand on n'a plus d'espoir,
« La vie est un opprobre et la mort un devoir.... »

Non erat his locus. Pour ma part, je n'aime point les théories de Voltaire, si tant est qu'il ait jamais eu une théorie, mais je les aime encore mieux dans sa bouche que dans celle de César, de Brutus ou de Mahomet.

Les personnages de M. Hugo, quoique moins philosophes, ne visent guère moins à l'effet et n'ont certainement pas plus de vie réelle que les personnages de Voltaire. Quoiqu'ils prennent des noms d'emprunt et se présentent à moi comme étant Frédéric Barberousse, Charles-Quint, François Ier, Richelieu, Cromwell ; non, non, je vous reconnais, leur dis-je, malgré vos masques, vous portez tous un même prénom qui est Victor, un même nom qui est Hugo.

Le drame romantique avait emprunté, il est vrai, la forme shakespearienne, mais ce n'était, qu'on me passe l'expression, que pour couler dans un nouveau moule la vieille déclamation, la pompeuse banalité de la tragédie. Tant on a de peine à se défaire des préjugés de l'éducation classique ! Tant la tirade et l'amplification avaient jeté de profondes racines dans les mœurs littéraires de la France ! Faut-il donc nous résigner à n'avoir plus de drame qui réponde aux sentiments élevés de l'âme humaine ?

Devons-nous désormais borner notre gloire, soit à la comédie, qui nous a déjà donné Molière, et qui sera toujours chez nous dans sa vraie patrie, car la gaîté railleuse est un produit naturel de notre sol, et on n'est pas, Dieu merci, près d'épuiser cette veine de bonne humeur, antique patrimoine de la race gauloise ; soit à cette tragédie bourgeoise dont je dirai tout à l'heure le vrai nom, genre qui a sa raison d'être, qui est même bon en lui-même, et tout à fait en rapport avec les idées, les mœurs, les institutions d'une époque où domine plus ou moins ce qu'on appelait autrefois le Tiers-État, mais qui, en somme, ne satisfait pas complétement, ce me semble, notre ambition esthétique et ce que j'appellerai, si l'on veut, le côté mystique et chevaleresque de notre esprit ? Devons-nous toujours soupirer en vain après ce théâtre national, dont l'école de 1830 avait fait si grand bruit, mais qu'elle ne nous a point donné, et dont nous continuons à

regretter l'absence, tandis que nos voisins, les Anglais et les Espagnols, le possèdent depuis plusieurs siècles, ceux-là par Shakespeare, ceux-ci par Lope de Vega et Calderon ?

Sans prétendre à l'honneur de trancher la question, me sera-t-il du moins permis de l'éclairer et, puisqu'en ce moment la critique littéraire cherche de toutes parts à se renouveler, à s'armer d'instruments nouveaux et de méthodes nouvelles, me sera-t-il loisible, si humble que je sois, de montrer mes instruments et de proposer ma méthode ? Je l'ignore, mais j'en veux du moins faire l'épreuve.

En France, il ne nous est plus permis de ne prendre pas garde à un fait que nous avons jusqu'ici trop négligé, et quand je dis nous, je parle des gens instruits et qui ont le goût des lettres, sans que leurs occupations leur aient permis de franchir l'horizon des études classiques, c'est-à-dire qui s'en sont tenus, soit aux idées, un peu étroites, que l'on professe, en matière de littérature, dans les classes supérieures de nos lycées, soit à celles, déjà plus larges, qui ont cours dans nos Facultés des lettres. Ce fait dont l'importance est très-grande, et ressort de jour en jour un peu plus, c'est l'introduction de la méthode historique dans le domaine de la littérature et des arts. Mais, pour me borner aux lettres, il est certain que l'ancienne critique littéraire, qui procédait par axiomes *à priori*, d'où elle tirait des conséquences rigoureuses et des règles absolues, a été remplacée par cette nouvelle branche de l'histoire, qu'on appelle l' « Histoire littéraire. » Aux yeux des érudits, cette substitution est un *fait accompli*, pour employer un mot à la mode, et il n'y a plus à y revenir. Mais il n'en est pas tout à fait de même aux yeux du public, même lettré. Ce n'est pas que des critiques en renom, qui sont plutôt eux-mêmes des lettrés que des érudits, n'aient pratiqué jusqu'à un certain point la méthode historique, mais ils y ont toujours mêlé une forte dose de cet esprit, si puissant encore en France, qui a son mérite qu'il conviendra de louer le jour où on ne l'exagérera plus, et auquel je ne trouve pas de meilleur nom, sans attacher à ce mot aucune idée de blâme, que celui d' « esprit *universitaire*. » En un mot, ils ont été des *dilettantes* plus que des historiens. Aussi, tandis que de sévères études, conduites avec une précision toute scientifique, constituaient l'histoire littéraire, et lui amassaient un trésor d'observations certaines, qui lui permirent bientôt de formuler des lois, le public, amusé plutôt qu'instruit par les littérateurs en vogue, continuait à ignorer les résultats acquis et à juger, par la pente de la coutume, d'après d'anciennes règles, désor-

mais sans valeur, et que la science a depuis longtemps reléguées dans l'antique arsenal où La Harpe et Geoffroy, après l'abbé Batteux, puisaient les éléments de leur poétique de collége.

La méthode que je me permets de proposer, et à la lumière de laquelle j'essaierai d'éclairer la question du drame moderne, c'est purement et simplement cette méthode historique, disons mieux, afin de marquer plus nettement son caractère, cette méthode *érudite*, qui a déjà retrouvé les origines de notre langue, et qui retrouve chaque jour l'origine de quelqu'un de nos genres littéraires, mais qui est encore inconnue en France de la généralité du public lettré, et qu'il s'agit aujourd'hui de vulgariser.

La tragédie qui, nous venons de le constater, paraît définitivement morte en France, n'y a jamais été un genre bien populaire, ni qui eût de profondes racines dans les idées et dans les mœurs nationales, quelque éclat qu'elle ait d'ailleurs jeté dans les œuvres des grands poètes du dix-septième siècle.

Pour se rendre un compte exact du caractère, toujours un peu factice et conventionnel, de cette forme du drame, il est nécessaire de remonter à son origine, de savoir où elle est née, et par suite de quel mouvement des esprits, elle a été transportée dans notre littérature, pour laquelle elle n'était point faite et où, à bien prendre, elle ne répondait à aucun besoin, et ne remplissait aucun vide.

La tragédie a pris naissance en Grèce, et elle s'y est magnifiquement développée, parce qu'elle était là sur son sol naturel. La tragédie n'est autre chose que le drame national et religieux de l'antiquité grecque. Elle est sortie, par une loi qui semble générale, et dont nous donnerons tout à l'heure un exemple plus frappant encore, des cérémonies religieuses du culte ancien.

Comme son nom l'indique, c'est un hymne à Bacchus, transformé par l'admission d'un récit dialogué, qui n'était d'abord qu'un épisode, dans les intervalles des chants du chœur. L'histoire des progrès de la tragédie en Grèce, c'est l'histoire des empiètements du dialogue sur l'hymne, des personnages sur le chœur. Tandis que dans certaines pièces du vieil Eschyle, dans les *Suppliantes*, par exemple, le chœur joue encore le rôle principal, ce rôle, déjà notablement diminué par Sophocle, devient tout à fait secondaire dans Euripide, où le chœur n'est plus qu'un accessoire traditionnel, une formalité, un rite, dont il n'est pas permis de se débarrasser, parce que c'est lui qui conserve à la tragédie son caractère religieux, et perpétue le souvenir de

son origine. Ce dont il faut, en effet, se bien pénétrer, c'est que la tragédie en Grèce, même à son point de développement le plus complet, lorsqu'elle fut, pour me servir d'un mot trop moderne, mais qui rend bien ma pensée, complétement *sécularisée*, ne perdit jamais de vue les cérémonies où elle avait pris naissance. Ce qui en faisait, en effet, un genre national et profondément populaire, c'est qu'ayant été autrefois un acte du culte, aux transformations duquel tout le monde avait assisté, et même contribué, cette forme s'était pour ainsi dire identifiée avec la race grecque elle-même. Les procédés de convention, qui sont une loi du théâtre, étant justifiés et expliqués par les rites qu'on avait encore journellement sous les yeux, demeurèrent familiers non-seulement aux lettrés, mais aux masses, à la population tout entière : l'autel de Bacchus dressé devant la scène, et le chœur groupé autour de cet autel, ne permettaient pas d'ailleurs qu'on oubliât les formes antiques, d'où les formes nouvelles étaient dérivées.

Quand on se rend compte de cette origine de la tragédie, on s'explique facilement, pourquoi l'on voit sans cesse reparaître dans les drames grecs, ces personnages légendaires, dont la tragédie française nous a depuis fatigués, ces demi-dieux, ces héros, ces hommes marqués par le destin d'un signe de gloire ou de misère, Hercule, Thésée, Agamemnon, Achille, Oreste, Œdipe.

Leurs aventures étaient connues de tous, et ne cessaient d'intéresser tout le monde, parce qu'elles se rattachaient à celles des dieux, dont les rites entretenaient continuellement les esprits.

D'autre part, ces demi-dieux, ces héros, ces hommes prédestinés, portaient des noms grecs, ils étaient des ancêtres et, par ce côté, le drame religieux se rattachait au drame national qui, en Grèce comme partout, en avait été une dérivation nécessaire : c'est un fait dont la tragédie des *Perses*, d'Eschyle, nous offre un frappant exemple, si nous la rapprochons de son *Prométhée*.

La foi religieuse et l'amour de la patrie sont de leur nature deux sentiments voisins, et qui tendent à se confondre. Comment n'en aurait-il pas été ainsi dans l'ancienne Grèce, où la religion elle-même était un produit de l'imagination commune, et une personification un peu plus haute de l'idée de la patrie.

Si la tragédie grecque était un drame religieux et national, la tragédie romaine ne fut jamais qu'une pâle copie, une servile imitation à l'usage des beaux esprits, dédaigneux des rudes chants du vieux Latium, et dont le goût délicat naturalisa à Rome non-seulement les

divers genres littéraires, mais jusqu'à la prosodie souple et raffinée des Grecs.

Ce mouvement, comparable à celui qui a gardé dans notre histoire le nom de Renaissance, dota Rome d'une littérature empruntée, qui étouffa en grande partie les germes nationaux et enfanta, sous le nom de poëtes, une école de traducteurs élégants et corrects, sensibles surtout aux grâces de la forme et aux beautés du style, qui trouva ses représentants les plus parfaits dans les beaux génies du siècle d'Auguste, son expression la plus complète dans les *Odes* d'Horace, *l'Enéïde* de Virgile, *les Métamorphoses* d'Ovide.

La tragédie, perdant le sentiment de son origine, devint donc une forme de convention, un moule banal, un prétexte à tirades pompeuses, où le poëte essayait en vain de rehausser, par l'éclat de la versification, ses déclamations puériles et ses lieux communs de rhétorique. La tragédie romaine, moins heureuse encore que la nôtre, semble n'avoir enfanté aucune œuvre de premier ordre ; du moins, les drames de Sénèque, les seuls qui aient survécu, sont surtout remarquables par l'exagération des sentiments et des caractères, par l'enflure et le mauvais goût du style.

L'introduction de la tragédie en France est le résultat d'une erreur historique qui n'est pas encore aujourd'hui complètement dissipée.

Au seizième siècle, les esprits s'enthousiasmèrent pour les œuvres de l'antiquité. Comme toute passion, celle-ci fut légèrement aveugle. Elle admira et voulut imiter tout, sans discernement.

C'est ainsi que l'école de Ronsard prétendit refaire une langue française, en calquant la grecque et la latine, en empruntant aux langues classiques leur grammaire et leur dictionnaire. L'antiquité n'était pas seulement, aux yeux des savants de la Renaissance, une époque de l'histoire qui avait eu sa grandeur, qui avait donné d'immortels chefs-d'œuvre à l'esprit humain, c'était un idéal, un type, dont, en tout et pour tout, il fallait essayer de se rapprocher. Par malheur, cette antiquité, dont ils faisaient si grand cas, et qu'ils étudiaient avec tant d'ardeur, ils la comprenaient fort mal.

Cette absence de sentiment critique donna lieu à grand nombre de méprises et de contre-sens, dans l'étude des genres littéraires qu'avait enfantés le génie de la Grèce antique.

Au lieu de regarder chacun de ces genres, comme le résultat du développement intellectuel d'un peuple, suivant les lois particulières qui gouvernaient son esprit, et qui résultaient elles-mêmes de sa

nature, de ses croyances, de ses institutions, de ses mœurs, on voulut à toute force y voir une forme idéale, choisie entre toutes les formes littéraires imaginables, par des poètes d'un goût infaillible, un type supérieur à tous les types, un moule définitif, où l'intelligence humaine devait dorénavant modeler toutes ses conceptions jusqu'à la fin des siècles.

C'est ainsi qu'il fut décrété que le poëme épique se devait désormais calquer sur *l'Iliade* et *l'Odyssée*, ou sur *l'Enéide*, qui n'en est elle-même qu'une copie; et qu'il devait nécessairement contenir tel ou tel épisode, par exemple l'inévitable descente aux enfers, ou la promenade aux Champs-Élysées, que Voltaire lui-même, tout incrédule qu'il fût ou voulût paraître, n'a pas cru devoir épargner à Henri IV.

Homère n'apparut point aux enthousiastes commentateurs de la Renaissance, tel que la science nous le montre aujourd'hui, c'est-à-dire comme un dernier et sublime réviseur, donnant une forme splendide et définitive à de vieux chants guerriers qui, subissant des transformations successives, s'étaient transmis de génération en génération, par le ministère de ces rapsodes ambulants, ancêtres de nos jongleurs et de nos trouvères. Ils le prenaient, ou peu s'en faut, pour un écrivain de cabinet qui, possédant, par un don inouï du ciel, la poésie et la science infuses, avait écrit les plus belles œuvres complètes qui se pussent imaginer.

Bref, on ignorait complétement la véritable nature de l'épopée, œuvre d'un peuple plutôt que d'un homme, et d'un temps plus ou moins barbare plutôt que d'un temps civilisé.

Depuis *la Franciade* de Ronsard, jusqu'à la *Henriade* de Voltaire, les lettrés attendirent patiemment un poëme épique : je crois même que quelques-uns l'attendent encore, sans se douter que notre race a été jeune et barbare, elle aussi, que nous avons eu nos temps héroïques, et non pas une, mais plusieurs *Iliades* et plusieurs *Odyssées* (1).

La tragédie grecque fut admirée de la même façon que l'épopée, et imitée, on peut le dire, avec la même inintelligence de son caractère véritable. Au lieu de comprendre que cette forme était le résultat des

(1) La question de style demeure réservée. Quand je dis que nous avons eu plusieurs *Iliades* et plusieurs *Odyssées*, j'entends par là que, comme les Grecs, nous avons une épopée nationale, dont les monuments, *Chansons de geste* ou *Poëmes d'aventures*, nous sont parvenus en très-grand nombre. Quant à la valeur esthétique de ces monuments, je n'ai pas à me prononcer ici sur ce point.

transformations successives de l'hymne à Bacchus et, par conséquent, un produit, sublime sans doute, mais essentiellement local, et qui n'avait de raison d'être que chez le peuple qui l'avait enfanté, et avait assisté à ses développements, on la regarda comme le type idéal du drame, choisi entre tous par des génies supérieurs qui eussent pu, s'ils l'avaient jugé préférable, en adopter un autre. Tandis que Thespis et ses successeurs, Eschyle, Sophocle, Euripide, n'avaient fait que se conformer à une tradition nationale, en donnant à leurs poëmes la forme de la tragédie, on imagina qu'ils avaient prétendu enfermer le drame dans des règles immuables, bonnes pour tous les temps et chez tous les peuples; qu'on ne pourrait faire mieux, ni même aussi bien qu'eux, et qu'il fallait, en conséquence, se borner à les copier et à les reproduire à l'infini.

De ce principe faux sortit un genre qui ne l'est pas moins. En effet, on copia, mais on copia mal. Comme il était impossible que les spectateurs français du seizième, puis du dix-septième et du dix-huitième siècle, devinssent des Athéniens du temps de Thémistocle ou de Périclès, la tragédie française ne fut, en aucune façon, ni pour le fond, ni pour la forme, une reproduction exacte de la tragédie grecque et, d'autre part, elle ne fut pas non plus un drame national, puisqu'elle s'obstinait à s'enfermer dans des règles de convention, qui n'avaient dans notre pays aucune origine historique et connue de tous. La tragédie romaine, c'est-à-dire le théâtre de Sénèque, qu'on égala presque à la tragédie grecque, contribua singulièrement à faire illusion ; on ne s'aperçut pas que cette tragédie elle-même n'était qu'une imitation maladroite, et l'on copia bonnement cette mauvaise copie. Les beautés qu'on admirera éternellement dans Corneille et dans Racine sont indépendantes du système déplorable qu'ils subissaient. Le théâtre de ces deux grands hommes est beau malgré sa forme, et non à cause d'elle.

Le génie est toujours le génie ; quelque gêne qu'on lui impose, il produira des chefs-d'œuvre. Mais son influence ne pouvait aller jusqu'à rendre populaire en France une forme étrangère, qui n'y a été importée que par suite d'un raisonnement vicieux.

La tragédie française demeura toujours un exercice de rhétorique, une amplification plus ou moins ingénieuse à laquelle, suivant son mérite, les lettrés décernèrent soit le premier, soit le second prix de style, soit seulement un accessit; mais elle ne s'identifia jamais avec la nation comme en Grèce, elle ne fut jamais française comme le

théâtre de Shakespeare est anglais, comme est espagnol celui de Calderon et de Lope de Vega.

On prendrait son parti d'avoir vu introduire chez nous cette forme factice, si elle nous eût apporté un genre littéraire, dont nous aurions été complétement privés sans elle.

Si l'apparition de la tragédie, en France, se confondait avec celle du drame, tout en regrettant que notre race n'eût pas été douée d'une assez puissante fécondité, pour enfanter un théâtre qui lui fût propre, on se consolerait de cet emprunt fait à une race plus poétique, en songeant au merveilleux parti qu'en ont su tirer le grand Corneille et le mélodieux Racine.

Mais, comme je l'ai dit, cette forme empruntée, qui nous a été imposée par l'enthousiasme aveugle de la Renaissance, ne répondait chez nous à aucun besoin, et n'y remplissait aucun vide. En effet, et c'est là que j'en voulais venir, ce théâtre national, après lequel nous soupirons si fort, dont nous pleurons l'absence, nous l'avons eu pendant tout le moyen âge ; nous l'avons eu au même titre que les Grecs, par le développement spontané des cérémonies de notre culte, par la transformation progressive du chant et du récit liturgique, qui nous a donné le *mystère*, comme le chant et le récit en usage aux fêtes dionysiaques avaient donné à l'antiquité la tragédie.

Le *mystère* est le drame religieux et national, je ne dis pas seulement de la France, mais de l'Europe chrétienne, comme la tragédie était le drame religieux et national de l'antiquité grecque. Il est nécessaire que j'insiste sur ce point, et que je m'étende un peu sur les origines, les progrès, la destinée de ces mystères, dont la nature et le caractère véritables sont loin d'avoir été suffisamment indiqués, et dont une connaissance plus approfondie ne contribuerait pas peu, je crois, à éclairer la question du drame moderne ; à dissiper les derniers préjugés qui nous empêchent, à cette heure encore, de juger sainement la forme acceptée, ou plutôt subie par Corneille et par Racine ; à terminer enfin cette fameuse querelle sur le mérite comparé de nos tragiques et de Shakespeare, qui a fait raisonner et déraisonner tant de critiques de l'un et de l'autre parti.

Je vais donc indiquer ici, à grands traits, les phases principales par lesquelles a passé ce théâtre religieux et national, que nous avait légué le moyen âge, et que nous avons répudié au seizième siècle, entraînés par un engouement inintelligent pour les œuvres de l'antiquité.

Tout à fait à l'origine, c'est-à-dire au neuvième et dixième siècles,

le théâtre, on peut le dire, se confondait complètement avec le culte, ou plutôt c'était le culte lui-même qui était un théâtre. Cela n'a rien qui doive nous choquer ; ce fait n'est nullement de nature à alarmer nos consciences.

Le culte extérieur se compose de cérémonies, ces cérémonies sont symboliques ; on y trouve des chants, des récits, des marches et des contre-marches, des personnages vêtus d'habits variés. Or une représentation symbolique, qu'est ce autre chose qu'un drame, dans le sens primitif et absolu du mot? Drame veut dire action, histoire, morale ou dogme mis en action. Or la liturgie catholique étant la mise en action des dogmes chrétiens et de leur histoire, cette liturgie est nécessairement dramatique, aujourd'hui comme au moyen-âge, mais au moyen âge elle l'était plus qu'aujourd'hui.

En effet, si pompeuses que soient encore les cérémonies catholiques, elles ont singulièrement dégénéré de leur magnificence d'autrefois. L'influence de la Réforme qui inaugura, au seizième siècle, un culte réduit à sa plus simple expression, contribua à appauvrir le culte même qui la repoussait, et persistait à admettre un élément esthétique, qui s'adressât à l'âme par l'entremise des sens. Un grand nombre de coutumes liturgiques disparurent, on retrancha çà et là des rites que l'on jugea superflus, on craignit le ridicule, ce terrible produit du doute et de la controverse ; en un mot, le catholicisme lui-même, toute proportion gardée, se fit quelque peu puritain. Au moyen âge, on n'avait pas de ces scrupules ; tout le monde croyait humblement, naïvement ; tout le monde comprenait et aimait les cérémonies religieuses, qu'on ne trouvait jamais ni trop longues, ni trop magnifiques.

Il ne faut pas oublier que les jours de fêtes, beaucoup plus nombreux qu'aujourd'hui, étaient au moyen âge pour les souffrants de la terre, pour les manants et pour les serfs, autant de jours de repos, dont ils saluaient avec enthousiasme la bienvenue. Quel plaisir! songez-y, au lieu de remuer la terre, de semer la moisson, sur laquelle le seigneur aura sa part, de travailler en un mot sans grand profit, exposés aux pillages quotidiens et à toutes les suites des guerres féodales ; taillables et corvéables, quel bonheur d'aller dans l'abbaye voisine, tout un long jour de loisir, contempler les utiles splendeurs d'un culte, tout à la fois prière, enseignement et spectacle! Comme on devait souhaiter que ces fêtes fussent fréquentes, que ces offices fussent longs!

Au moyen âge donc et, pour ne pas remonter plus haut, aux neuvième et dixième siècles, le culte catholique déployait une grande magnificence, et cherchait à varier ses longs offices, par l'introduction de rites de nature à frapper vivement les esprits, par leur forme plus spécialement dramatique.

A la fin du dixième siècle, les tendances dont nous parlons étant arrivées à leur plus haut point d'intensité, le drame lui-même prit naissance au sein de l'office, à l'occasion de l'introduction des *tropes* (1) dans la liturgie. Ces *tropes* n'étaient autre chose que des interpolations, qu'on introduisait dans les offices pour les allonger, et un certain nombre de ces tropes revêtit tout d'abord la forme dramatique. Ces premiers drames étaient fort courts : ils allèrent de jour en jour se développant et, en outre, il en naquit de nouveaux, qui bientôt formèrent une sorte de cycle dramatique, renfermé dans le cycle de l'année liturgique.

Le drame, en cette première période, est tout à fait hiératique, sacerdotal ; c'est plutôt un office dramatique qu'un drame, dans le sens, beaucoup trop restreint, où nous prenons ce mot aujourd'hui. Les monuments que nous a légués ce théâtre primitif, ne laissent pas d'avoir un cachet d'inspiration et de grandeur, qu'ils empruntent à la liturgie, et certains d'entre eux soutiennent même fort bien, suivant moi, la comparaison avec les chefs-d'œuvre du théâtre antique.

Voici, par exemple, le drame de *l'Arrivée de l'Époux*, qui servait à célébrer d'une façon plus pompeuse la fête de Noël. Dans le chœur de l'abbaye de Saint-Martial, à Limoges, sont rangées dans les stalles d'un côté les vierges sages, de l'autre côté les vierges folles, tenant leurs lampes à la main. L'ange Gabriel est au milieu. Cependant le préchantre, coryphée et maître du jeu, a entonné, et avec lui le clergé et l'assistance ont chanté cette invocation, qui sert de prologue :

« Voici l'Époux qui est le Christ ; veillez, ô vierges. A son appro-
« che, le genre humain tressaille et tressaillera d'allégresse. Il vient
« délivrer le berceau des nations dont, par la faute de notre première
« mère, se sont emparés les démons. C'est le second Adam, comme
« dit le prophète, par qui sera lavé en nous le crime du premier
« Adam. Il a été suspendu en croix afin de nous rendre la céleste
« patrie, afin de nous délivrer des chaînes de l'Ennemi. Voici l'Époux

(1) C'est ce que M. Léon Gautier a parfaitement expliqué dans le cours supplémentaire qu'il a professé récemment à l'École des Chartes.

« qui, par sa mort, a lavé et expié nos forfaits ; voici Celui qui a
« souffert l'ignominie de la Croix. »

L'ange Gabriel prend la parole :

« Écoutez, vierges, ce que j'ai à vous dire ; que mes commande-
« ments soient présents à votre esprit. Vous attendez un époux : son
« nom est Jésus Sauveur. Gardez-vous de dormir, voici l'Époux que
« vous attendez.

« Il est venu en terre à cause de vos péchés, il est né d'une vierge
« en Bethléem ; dans le fleuve Jourdain il a été lavé et purifié. Gar-
« dez-vous de dormir, voici l'Époux que vous attendez.

« Il a été insulté, battu, renié, cloué sur la croix, puis déposé
« dans le sépulcre. Gardez-vous de dormir, voici l'Époux que vous
« attendez.

« Il est ressuscité, l'Écriture le dit, et moi, Gabriel, qui suis ici, je
« vous dis : attendez-le, car il va venir. Gardez-vous de dormir,
« voici l'Époux que vous attendez. »

L'ange disparaît. Les vierges folles s'assoupissent, et répandent
leur huile. A leur réveil, elles traversent le chœur, et s'adressent aux
vierges sages, afin d'alimenter leur lumière qui s'éteint.

« O vierges, nous qui venons à vous, négligemment nous avons
« répandu notre huile ; nos sœurs, nous venons à vous, suppliantes ;
« en vous nous mettons notre espoir. Malheureuses ! chétives ! nous
« avons trop dormi.

« Compagnes du même voyage, sœurs du même sang, quoique à
« nous, infortunées, il soit arrivé malheur, vous pouvez nous rendre
« les joies célestes. Malheureuses ! chétives ! nous avons trop dormi.

« Faites part de votre lumière à nos lampes, ayez pitié des vierges
« folles, que nous ne soyons pas chassées loin du seuil, quand l'Époux
« vous appellera dans ses demeures. Malheureuses ! chétives ! nous
« avons trop dormi. »

« — Cessez, répondent les vierges sages, cessez, nos sœurs, de nous
« prier plus longtemps : nous prier plus longtemps ne vous servirait
« de rien. Malheureuses ! chétives ! vous avez trop dormi.

« Allez plutôt, allez en toute hâte, prier les marchands doucement
« qu'ils vous donnent, à vous paresseuses, de l'huile pour vos lam-
« pes. Malheureuses ! chétives ! vous avez trop dormi. »

Les vierges folles s'éloignent. Sortant du chœur, elles se dirigent à
travers la nef, vers l'extrémité de l'église où sont établis les comptoirs
des marchands. Elles chantent :

« Ah malheureuses ! qu'avons-nous fait ? N'aurions-nous pu veil-
« ler ? Cette peine que nous souffrons maintenant, nous nous la som-
« mes faite à nous-mêmes. Malheureuses ! chétives ! nous avons trop
« dormi.

« Que le marchand nous livre au plus vite sa marchandise. Mar-
« chand, nous venons chercher de l'huile ; négligemment nous avons
« répandu la nôtre. Malheureuses ! chétives ! nous avons trop dormi. »

Mais les marchands leur répondent :

« Gentilles dames, il ne vous convient point de demeurer ici long-
« temps ; le secours que vous demandez, nous ne pouvons vous le
« donner ; adressez-vous à qui vous peut consoler.

« Allez, retournez vers vos sœurs, et priez-les par Dieu le glorieux,
« qu'elles vous secourent, et vous donnent de leur huile. Faites vite,
« l'Époux va venir. »

« — Ah malheureuses ! s'écrient les vierges folles en remontant
« vers le chœur, où en sommes-nous venues ? Ce que nous cherchons
« n'existe point. Tout est dit, nous l'éprouvons, hélas ! nous n'entre-
« rons jamais aux noces. Malheureuses ! chétives ! nous avons trop
« dormi. »

Elles s'agenouillent à l'entrée du chœur :

« Écoute, Époux, les voix de celles qui pleurent, fais-nous ouvrir
« tes portes, remédie à notre douleur, fais-nous entrer avec nos
« compagnes. »

L'Époux, c'est-à-dire le Christ, qui est entré dans le chœur
pendant l'absence des vierges folles, se présente et d'une voix
terrible :

« En vérité, je vous le dis, je ne vous connais pas ; vous n'avez
« point de lumière : ceux qui perdent ma lumière doivent s'éloigner
« loin du seuil de mon palais.

« Allez, chétives, allez, malheureuses, à jamais soyez livrées aux
« tourments, à jamais soyez en enfer. »

Les démons se précipitent sur elles et les entraînent.

Cette scène, si simple tout ensemble et si terrible, ne vaut-elle pas
qu'on la compare aux plus sublimes inspirations du vieil Eschyle, gé-
missant sur les malheurs de l'humanité, par la bouche de son Titan
cloué sur le rocher du Caucase ? Ne respire-t-elle pas, en plus, je ne
sais quel sentiment d'horreur et de pitié mystérieuses, inconnu de
l'antiquité, éclos seulement, dans l'art comme dans l'âme humaine,
au souffle divin du Christ ?

Écoutez maintenant le drame de *la Résurrection*, plus simple encore et d'origine plus ancienne, tel qu'on le jouait à Pâques, dans la cathédrale de Sens.

Trois chanoines ou trois diacres du premier siége, vêtus de dalmatiques, la tête entortillée dans leurs amicts ou fichus de lin, tenant en main des vases où sont des parfums, représentent les saintes femmes ; ils se dirigent vers le grand autel qui figure le sépulcre, en chantant :

« La prescience divine a choisi pour le court espace d'un samedi,
« non loin de la cité sainte, un jardin,

« Jardin moins remarquable par la douce variété de ses fruits, que
« par son étendue, qui l'égale à l'Élysée.

« Là un grand décurion et un noble centurion ont enseveli la fleur
« née de la Vierge Marie dans leur propre tombeau.

« Or cette fleur, qui fleurit dès le commencement des siècles, a
« refleuri, le troisième jour, hors du sépulcre, aux premières lueurs
« de l'aube. »

Un enfant de chœur, vêtu d'une aube et d'une étole, assis sur un pupitre à gauche de l'autel, figure l'ange et s'adressant aux trois Maries :

« Qui cherchez-vous dans le sépulcre, ô servantes du Christ ? »

Les trois Maries fléchissent le genou, et répondent tout d'une voix :

« Jésus de Nazareth, le Crucifié, ô habitants du ciel ! »

L'ange alors soulevant le tapis de l'autel, comme s'il regardait dans le sépulcre :

« Il n'est point ici, il est ressuscité comme il l'avait prédit ; allez,
« annoncez qu'il est ressuscité. »

Les trois Maries redescendent vers l'entrée du chœur en chantant :

« Le Seigneur est ressuscité aujourd'hui ; il est ressuscité, le lion
« fort, le Christ, fils de Dieu. »

Mais deux vicaires, vêtus de chapes de soie, les arrêtent et les interrogent :

« Dis-nous, Marie, qu'as-tu vu dans le chemin ? »

« J'ai vu le sépulcre du Christ vivant, répond la première, j'ai vu
« la gloire du Christ ressuscité. »

« Témoins en soient les anges, ajoute la seconde, le suaire et les
« vêtements. »

« Le Christ est ressuscité, dit la troisième, le Christ, notre espé-
« rance, il précédera les siens en Galilée. »

Les deux vicaires reprennent :

« Mieux vaut croire ce témoin unique, Marie, qui est sincère, que
« la tourbe menteuse des Juifs. »

Tout le clergé s'écrie :

« Nous savons que le Christ est vraiment ressuscité des morts ; ô
« roi victorieux, aie pitié de nous ! »

Puis l'on entonne le *Te Deum*.

Le drame religieux, dont nous venons d'entendre les premiers accents, ne tarda pas à entrer dans une seconde phase. L'homme est soumis, comme l'univers, à des lois qui, sans porter préjudice au libre arbitre qui fait tout à la fois sa grandeur et sa misère, président aux créations de l'esprit humain, puis aux développements successifs de ces œuvres premières.

Le drame tendait à se développer, à s'agrandir, et en grandissant, à se séparer de cette liturgie qui lui avait donné naissance ; le théâtre était poussé par une loi de sa nature à se constituer à côté du culte, avec lequel il avait été primitivement confondu.

Cette séparation toutefois ne pouvait se faire brusquement : cette tendance ne devait s'affirmer que par degrés, et il en résulta, du onzième au douzième siècle, une longue période de transition, pendant laquelle, le théâtre, comme hésitant entre son origine et sa destinée, est encore liturgique à des degrés divers, bien qu'il ait commencé à se séculariser.

Représenté tantôt dans l'église, tantôt hors de l'église, dans la cour du cloître, sous le porche, ou sur le parvis, tantôt écrit en latin, tantôt en langue vulgaire, le mystère semi-liturgique est, pour l'historien du théâtre, comme un anneau intermédiaire, reliant ensemble les deux fragments d'une chaîne, qui sembleraient sans lui étrangers l'un à l'autre.

Les drames de cette espèce se sont formés sous une même influence, mais par des procédés divers : les uns par l'agrégation de plusieurs anciens drames, qui se sont soudés ensemble, les autres par le développement pur et simple de la légende primitive, qui s'est assimilé les éléments que lui fournissaient l'Écriture, ainsi que les commentaires et les légendes, authentiques ou apocryphes, qui s'y rattachaient, d'autres enfin par la séparation en plusieurs tableaux, aux traits plus accusés et plus distincts, d'une scène liturgique qui les

avait quelque temps renfermés dans son unité quelque peu fantastique : quelques-uns d'entre eux ont même pu naître tout formés, sans qu'ils eussent de précédents dans la période antérieure, et par imitation de ceux qui avaient été composés par les divers procédés que nous venons d'énumérer.

Le mystère de la *Résurrection de Lazare*, par Hilaire, l'un des principaux disciples d'Abailard, peut nous offrir un exemple des œuvres dramatiques, telles qu'on les concevait au milieu de cette seconde période.

« Pour jouer ce jeu, nous dit la rubrique, voici quels sont les per-
« sonnages nécessaires :
« Lazare, ses deux sœurs, quatre Juifs, Jésus-Christ et douze apô-
« tres, ou six au moins. »

Lazare est au lit, très-malade, ses deux sœurs, Marie et Marthe, avec quatre Juifs, viennent s'asseoir auprès de sa couche, et exhalent leur douleur en chantant ces vers :

« O sort triste, destin cruel, combien lourde est ta loi ! Voici que
« par tes décrets languit notre frère, notre souci.
« Notre frère languit et sa douleur fait la nôtre ; mais toi, ô mon
« Dieu, aie pitié de nous et guéris-le : cela est en ton pouvoir. »

Les Juifs cherchent à les consoler :

« Chères sœurs, cessez de pleurer et de nous arracher des larmes ;
« adressez plutôt à Dieu vos prières, et demandez-lui le salut de
« Lazare. »

Marie et Marthe leur répondent :

« Allez, frères, vers le médecin suprême, allez en toute hâte vers
« le roi unique ; dites-lui que notre frère est malade, pour qu'il
« vienne, et lui rende la santé. »

Les Juifs se rendent auprès de Jésus, qu'ils trouvent entouré de ses disciples, et lui disent :

« Parce que tu chéris Lazare, qui est gravement malade, on nous a
« prié de venir rapidement vers toi ; toi qui es le médecin suprême,
« viens visiter le moribond, pour qu'il soit ton serviteur, quand tu
« lui auras rendu la santé. »

Jésus leur répond :

« Cette maladie de mon frère ne sera pas pour lui une cause de
« mort, mais il doit arriver que par lui se manifeste en moi la gloire
« de Dieu. »

Cependant, quand les Juifs reviennent à Béthanie, Lazare est mort.

Deux d'entre eux conduisent Marie près du cadavre, et elle lui chante :

« Par suite de l'antique péché, la postérité d'Adam a été con-
« damnée à devenir mortelle. Maintenant j'ai douleur, maintenant
« mon frère est mort, et c'est pourquoi je pleure.

« Par le fruit défendu il est certain que la mort a été introduite en
« nous. Maintenant j'ai douleur, maintenant mon frère est mort, et
« c'est pourquoi je pleure.

« La douleur nous accable, ma sœur et moi, depuis le trépas de
« notre frère. Maintenant j'ai douleur, maintenant mon frère est mort,
« et c'est pourquoi je pleure.

« Quand je pense à toi, ô mon frère, avec raison je demande à
« grands cris la mort. Maintenant j'ai douleur, maintenant mon frère
« est mort, et c'est pourquoi je pleure. »

Les deux Juifs essaient alors de consoler Marie, en lui disant :

« Cesse tes gémissements, calme ton chagrin, apaise tes soupirs ;
« une telle lamentation, de tels transports ne sont pas néces-
« saires.

« On n'a jamais vu que par nos larmes la vie fût rendue aux cada-
« vres ; qu'ils tarissent, ces pleurs qui ne sont en rien utiles aux
« défunts. »

Marthe survient, suivie des deux autres Juifs, et elle chante :

« Mort exécrable ! mort détestable ! mort que je dois à jamais
« pleurer ! Hélas, chétive ! puisque mon frère est mort, pourquoi
« suis-je vivante ?

« La mort de mon frère, terrible, soudaine, est la cause de mes
« soupirs. Hélas, chétive ! puisque mon frère est mort, pourquoi suis-
« je vivante ?

« Puisque mon frère est mort, je ne refuse point de mourir ; je ne
« crains pas la mort. Hélas, chétive ! puisque mon frère est mort,
« pourquoi suis-je vivante ?

« Depuis le trépas de mon frère, je refuse de vivre ; malheur à moi,
« infortunée ! Hélas, chétive ! puisque mon frère est mort, pourquoi
« suis-je vivante ? »

Les deux Juifs pour la consoler :

« Ne pleure plus, nous t'en prions, nos pleurs ne peuvent servir à
« rien : il serait bon de persévérer dans nos larmes, si par là les morts
« pouvaient revivre.

« Pourquoi ne considères-tu pas que, tandis que tu te meurtris le

« sein, tu n'es point utile à ton frère ? Pourquoi ne vois-tu pas que
« par là tu ne le ressuscites point ? »

Cependant, Jésus s'adressant à ses disciples :

« Il convient que nous retournions en Judée, car il est une œuvre
« que j'ai résolu d'y accomplir. »

Ses disciples lui répondent :

« Les Juifs te voulaient lapider naguère, cependant tu veux retour-
« ner en Judée. »

« Partons donc, s'écrie Thomas, et mourons avec lui. »

Jésus, tout en cheminant, dit à ses disciples :

« Lazare dort, il convient que je le visite. J'irai donc, et je l'arra-
« cherai au sommeil. »

« Il est sauvé, s'il dort, répondent les disciples, le sommeil est un
« signe de santé. »

Mais Jésus :

« Vous ne m'entendez point, il est mort; mais, au nom de mon
« Père, il faut que je le ressuscite. »

Quand Jésus arrive à Béthanie, Marthe qui est venue à sa rencontre,
lui dit :

« Si tu fusses venu plus tôt, — ah, j'ai deuil ! — il n'y aurait point
« ici de tels gémissements. Bon frère, je vous ai perdu.

« Ce que tu pouvais pour le vivant, — ah, j'ai deuil ! — fais-le
« pour le mort. Bon frère, je vous ai perdu.

« Tu demandes à ton Père ce qu'il te plaît, — ah, j'ai deuil ! — ton
« Père te l'accorde aussitôt. Bon frère, je vous ai perdu. »

Jésus répond :

« Réprime ces larmes, ce tourment qui te déchire ; ton frère est
« mort, mais aisément il peut revivre. »

« Je le crois, dit Marthe, mon frère ressuscitera et vivra ; mais au
« jour où il sera donné à tout homme de revivre. »

Jésus alors :

« Sœur, ne désespère point, je suis la Vérité et la Vie ; et quicon-
« que croira à ma parole, vivra en moi, qui suis la Vie.

« Et celui qui, vivant, en moi croira, la mort n'approchera point
« de lui ; crois-tu, Marthe, qu'il soit vrai que tel est l'ordre éter-
« nel ? »

Marthe s'écrie :

« Tu es le Christ, Fils du Dieu vivant, tu es venu pour nous secou-
« rir, pour terminer notre exil ; voilà ma foi. »

Puis elle court annoncer à Marie l'arrivée du Sauveur :

« Jésus approche, ma très-chère sœur, que ton chagrin s'apaise,
« que tes larmes tarissent : fléchis-le par une humble prière pour
« qu'il rende la vie à Lazare. »

Marie s'adressant à Jésus :

« Personne ne peut me consoler ni m'enlever ma douleur, mais
« toi, Fils du Dieu vivant, je crois que tu peux me secourir.

« Toi, qui es tout-puissant, doux et miséricordieux, viens au sé-
« pulcre, ressuscite mon frère, que la mort, à qui toute chair est due,
« a enlevé si soudainement. »

Jésus répond à Marie :

« Je le veux, sœur, je le veux bien. Qu'on me conduise au sépul-
« cre, pour que je rappelle à la vie celui que détient la mort. »

Marie conduit Jésus au sépulcre :

« C'est ici que nous l'avons placé, voici l'endroit, Seigneur ; nous
« te prions que tu le ressuscites au nom de ton Père. »

Jésus s'adressant à la foule qui l'entoure :

« Enlevez la pierre qui couvre le sépulcre ; Lazare doit ressus-
« citer devant tout le peuple. »

« Mais, objectent les assistants, tu ne pourras supporter l'odeur du
« mort ; l'odeur d'un mort de quatre jours est fétide. »

Jésus, levant les yeux au ciel, prie ainsi son Père :

« Père, glorifie ton Verbe, à ma prière rends la vie à Lazare, et par
« là manifeste ton Fils au monde, ô Père, à cette heure.

« Si je te prie, ce n'est pas par défiance, mais à cause de la pré-
« sence de ce peuple, afin qu'assuré de ta puissance, il croie en toi à
« cette heure. »

Puis il dit au mort :

« Lazare, sors du tombeau ; je t'accorde la jouissance de l'air qui
« fait vivre ; par la puissance de mon Père je te l'ordonne, sors du
« tombeau et vis. »

Lazare ressuscite et Jésus ajoute :

« Il vit, déliez-le, et, délié, qu'il s'en aille. »

Lazare étant délié, s'adresse aux assistants :

« Voilà quels sont les prodiges de la volonté divine ; vous avez vu
« ces miracles et d'autres encore : Dieu a fait le ciel et les mers ; à
« ses ordres la mort tremble. »

Puis, se tournant vers Jésus :

« Tu es notre Maître, notre Roi, notre Dieu ; tu effaceras le crime

« de ton peuple : ce que tu ordonnes s'accomplit aussitôt ; ton règne
« n'aura point de fin. »

Le drame est terminé : si on l'a représenté dans la matinée, Lazare, en souvenir des mystères liturgiques qui avaient lieu après matines, entonne : *Te Deum laudamus* ; si c'est dans l'après-midi : *Magnificat anima mea Dominum*, en souvenir des mystères liturgiques qui avaient lieu après vêpres 1).

Le *Lazare* d'Hilaire est écrit en latin, bien qu'il soit farci de quelques refrains en langue vulgaire : *Dol en ai, Bais frere, perdu vos ai, Hor ai dolor*, etc. Mais nous avons, dès la seconde moitié du douzième siècle, le très-curieux exemple d'un drame composé tout entier en français. Je veux parler de l'*Adam* qui a été publié pour la première fois, il y a peu d'années, d'après un manuscrit de la Bibliothèque de Tours (2).

Cette pièce, d'une grande naïveté, et qui montre déjà, chez son auteur, une remarquable entente du dialogue, a été représentée aux fêtes de Noël, proche d'une église qui servait, en quelque façon, de coulisse, et où Dieu se retirait, quand il devait disparaître de la scène. Le matériel scénique et l'art des trucs sont, dès-lors, beaucoup plus avancés qu'on ne le supposerait au premier abord. Nous voyons figurer dans la pièce un paradis terrestre, dont voici la description :

« Que le paradis soit placé sur un lieu élevé, que l'on dispose tout
« autour, jusqu'à une certaine hauteur, des courtines et des draperies
« de soie, de façon que les personnages qui sont dans le Paradis
« puissent être vus seulement au-dessus des épaules ; qu'il soit orné
« de feuillages et de fleurs odoriférantes ; qu'on y voie des arbres de
« diverses espèces avec des fruits pendants aux branches, de façon
« que ce lieu paraisse très-agréable. »

Dans ce paradis, le démon vient tenter Ève, sous la forme d'un serpent mécanique « artificieusement fait, » qui s'enroule autour du tronc de l'arbre de la science.

Dans l'enfer, les démons sont pourvus de chaudières et de marmites, sur lesquelles il frappent à coups redoublés, quand ils veulent faire un grand fracas ; et la gueule de dragon, qui sans doute dès cette époque figurait l'entrée du gouffre, peut au besoin vomir des flammes. Les personnages sont richement vêtus, et très-bien dressés à

(1) On trouvera le texte des drames que nous venons de citer dans les *Origines latines du théâtre moderne* de M. Edélestand Du Méril. Paris, Franck, 1849, in-8.

(2) Publié par M. Luzarches. Tours, impr. de J. Bouserez, 1854.

jouer convenablement leurs rôles, sans rompre la mesure des vers, sans ânônner, sans bredouiller. Écoutez plutôt cette instruction que leur adresse la rubrique et qui, comme le remarque spirituellement M. Moland (1), ne serait pas inutile à tel acteur de nos jours :

« Qu'Adam soit bien instruit quand il doit répondre, pour qu'il
« ne soit ni trop prompt ni trop lent à donner la réplique, et que non-
« seulement lui, mais tous les personnages soient dressés à parler
« posément, et à faire le geste en rapport avec ce qu'ils disent, et,
« dans les vers, qu'ils n'ajoutent ni ne retranchent une syllabe, mais
« les prononcent toutes fermement, et que tout ce qu'il y a à dire soit
« dit convenablement. »

Le mystère d'*Adam* est encore très-liturgique ; il débute par une *leçon* ; le dialogue est entrecoupé çà et là d'*antiennes* et de *répons*, et le drame se termine par la mise en scène d'un sermon attribué à saint Augustin qui, au moyen âge, formait, dans beaucoup de diocèses, une des *leçons* de l'office de Noël (2). Au contraire, un fragment d'une *Résurrection*, également en langue vulgaire, mais postérieure, ce semble, au drame d'*Adam*, nous montre déjà, à une époque fort ancienne, le drame presque sécularisé, et tout près d'entrer dans sa troisième phase, dans la période laïque, dont nous dirons tout à l'heure quelques mots.

Ce mystère a encore gardé cependant quelque chose de la forme d'une *leçon*, d'un récit liturgique. C'est ce qui *ressort du prologue* récité par le *lecteur* ou *meneur du jeu*. Ce prologue nous donne, en outre, un curieux aperçu de la mise en scène :

« *Récitons* en cette manière la sainte *Résurrection*. Premièrement
« disposons tous les *lieux* et les *mansions* (subdivisions du théâtre).
« Le crucifix d'abord, et puis le sépulcre. Il doit y avoir une geôle
« pour enfermer les prisonniers. Que l'enfer soit mis de ce côté, parmi
« les *mansions*, et puis le ciel, et, sur les échafauds, Pilate d'abord
« avec ses vassaux ; il aura avec lui six ou sept chevaliers ; sur le
« second Calphe avec la Juiverie ; sur le troisième Joseph d'Arima-
« thie ; sur le quatrième dom Nicodème ; que chacun ait avec soi les
« siens ; sur le cinquième les disciples du Christ ; les trois Maries sur
« le sixième. Que l'on pourvoie à faire la Galilée au milieu de la

(1) Dans les *Origines littéraires de la France*. Paris, Didier, 1863.
(2) Nous devons étudier, au point de vue de la science rigoureuse, et de la critique des textes, les drames qui sont dérivés de ce sermon dans un travail en cours de publication dans la *Bibliothèque de l'École des Chartes*.

« place ; qu'on y figure aussi l'hôtellerie d'Emmaüs où Jésus fut em-
« mené ; et, comme voici que tous les acteurs sont assis, et que les
« spectateurs font silence, que dom Joseph d'Arimathie vienne à
« Pilate et lui dise... »

Le dialogue est de temps à autre interrompu par le récit, ce qui paraît un souvenir, encore très-vivant, de ces récitations dramatiques, à plusieurs voix, en usage dans la liturgie et dont, encore aujourd'hui, la façon dont est récité l'évangile de la Passion pendant la Semaine Sainte nous offre un frappant exemple. Toutefois, on ne peut nier que l'influence liturgique n'ait singulièrement diminué, si l'on compare ce mystère au drame d'*Adam*.

Des essais de sécularisation complète ont même, ce semble, été tentés dès cette seconde période. Le *Saint Nicolas* de Jean Bodel, le *Théophile* de Rutebœuf semblent devoir être rangés parmi les essais individuels, et ces œuvres ne sont peut-être pas isolées. Mais le mouvement général de sécularisation ne paraît, jusqu'à preuve contraire, avoir déployé toute son énergie que dans le courant du quatorzième siècle.

Le théâtre acquiert, à cette époque, une incroyable popularité, qui ira en grandissant durant le quinzième et la première moitié du seizième siècle. Les mystères, que la langue vulgaire a tout à fait envahis, prennent de jour en jour des proportions plus vastes. Les drames religieux: le *Vieux Testament*, la *Passion*, les *Vies de Saints*, atteignent dix, vingt, trente, quarante, et jusqu'à soixante mille vers. Les représentations auxquelles prennent part le clergé, la bourgeoisie, le peuple, durent plusieurs jours, et comptent des centaines d'acteurs. Ce sont des fêtes publiques : les échevinages, les chapitres votent des fonds pour subvenir aux dépenses ; un mystère fait date dans l'histoire d'une ville. Les acteurs s'engagent par serment à n'abandonner pas les rôles dont on les a chargés, et leur enthousiasme va parfois jusqu'au martyre, jusqu'à rester suspendus en l'air par des cordes l'espace de quinze cents vers, jusqu'à s'exposer à être rôtis pour de bon dans l'enfer, par la faute d'un *truc* qui jouerait mal. La France tout entière, et non-seulement la France, mais l'Allemagne, l'Angleterre, l'Italie, l'Espagne, se livrent à cette passion, à cette fièvre dramatique. De tous côtés des associations se forment, des confréries s'organisent pour représenter les mystères : la plus célèbre, en France, est cette Confrérie de la Passion que Charles VI autorisa par lettres patentes, et qui, s'établissant dans une salle fermée, inau-

gera le théâtre permanent, les représentations périodiques. On s'adressait de toutes parts aux *facteurs* en renom, les Simon et Arnoul Gréban, les Jean Michel, pour avoir des copies des compilations nouvelles, des versions rajeunies. Ces vénérables chanoines, ce scientifique docteur étaient les Clairville et les d'Ennery de l'époque, moins âpres aux recettes, sans les dédaigner toutefois, car je vois qu'Arnoul Gréb... reçut pour une copie de la *Passion* jusqu'à dix écus d'or, et dix écus d'or faisaient une somme en ce temps là.

Les mystères sans fin que rimaient ces auteurs, n'étaient que des rajeunissements, sans cesse grossis, des mystères antérieurs ; on se pillait sans vergogne ; le plagiat était la loi de la composition dramatique. Chaque écrivain nouveau laissait sur les antiques canevas quelques broderies nouvelles ; mais ce que surtout il y laissait, c'était son style, et nous ne devons pas tenter de le nier, ce style était détestable.

Sans doute, on peut trouver çà et là quelques belles scènes, quelques traits touchants, mais tout cela est noyé dans un déluge de mots insipides, et d'inconvenances de toute espèce, qui ne choquaient personne alors, mais qui choqueraient aujourd'hui les moins délicats, les moins timorés. Et cependant l'effet de ces représentations sur les masses était prodigieux, parce que les grandes lignes de ces drames, empruntés à l'Écriture poétisée, si j'ose le dire, ou plutôt vivifiée par son passage à travers la liturgie, parce que ces grandes lignes, que ne pouvaient altérer les traits confus et bizarres qui se croisaient dans l'intervalle, se reflétaient, comme dans un miroir, dans l'âme des auditeurs, où elles avaient été gravées profondément par l'Église. Ces détails mêmes, qui nous semblent si bizarres, ces tableaux baroques, ces scènes hétéroclites, intéressaient, charmaient, émouvaient, parce qu'ils étaient pleins de vie, comme des ébauches de Callot, comme des esquisses de Rubens. Quant à la forme, on n'y faisait aucune attention ; c'était une versification facile à l'usage de tout le monde ; la mesure et la rime ne servaient qu'à graver plus profondément leurs rôles dans la mémoire des acteurs. La représentation, pleine d'animation et de mouvement sauvait tout : un souffle d'air libre courait alors dans ces énormes poëmes, d'ailleurs si prosaïques. Pas d'unité de temps ! Pas d'unité de lieu ! La Syrie figurait sur un échafaud non loin de Jérusalem, d'où Rome seule la séparait. On assistait au péché d'Adam, au déluge, au sacrifice d'Abraham, aux miracles de Moïse, aux aventures de Daniel, et, au besoin, au mariage de la Vierge et à

la naissance du Sauveur, le tout dans une matinée (1). C'était le désordre et le chaos ; mais c'est du chaos qu'est issu le monde, et, comme nous l'allons voir, c'est de ce désordre qu'est sorti Shakspeare, qui est moins un ancêtre qu'un héritier.

A côté de ces grands drames religieux, avaient pris place trois autres genres dramatiques, dont l'origine n'est pas encore parfaitement connue dans l'état actuel de la science, mais qui complétaient l'ensemble du théâtre populaire et national.

Celui de ces genres qui se rapprochait le plus du drame religieux ou mystère, était la *moralité*. Ce poëme était une sorte de sermon dialogué dont l'objet, que son nom indique, était de faire pénétrer ou d'enfoncer plus profondément dans l'âme des auditeurs une vérité morale. En d'autres termes, la moralité était au mystère dans l'ordre dramatique, ce qu'est, dans l'ordre théologique, la morale aux dogmes. C'était la morale en action, comme le mystère est le dogme en action.

Aussi, les personnages de ce drame étaient-ils en général allégoriques. C'étaient des *entités*, des abstractions auxquelles on prêtait, par fiction, une vie réelle : l'Avarice, l'Hypocrisie, la Gourmandise, la Vertu, etc.

Le progrès naturel de ce genre devait être précisément de se débarrasser peu à peu de cette forme, toujours un peu factice, et de transformer, tout en gardant le même objet, les allégories en *caractères*. La Gourmandise deviendra le gourmand ; l'Hypocrisie, l'hypocrite ; l'Avarice, l'avare ; la Vertu, l'homme de bien, etc.

C'est ce que nous voyons dans Molière qui ne procède nullement de l'antiquité, et qui n'est notre plus grand poète dramatique que parce que en lui s'est résumée une tradition nationale. Malgré le nom de *comédies* qui ne leur convient nullement (*comédie* est le chant consacré à *Comus*), ses drames les plus élevés, ceux où sont mis en jeu les vices ou les vertus de l'âme humaine pour faire ressortir, à tort ou à droit, une vérité morale, sont des *moralités*. Tels le *Misanthrope*, *Tartuffe*, *l'Avare*, etc.

La tragédie bourgeoise ou la haute comédie de nos jours est également une *moralité*. Telle même de ces pièces porte un titre, qui semble emprunté au répertoire allégorique du quinzième siècle : *l'Honneur et l'Argent*.

(1) Voir deux articles de M. Vallet de Viriville. *Bibl. de l'École des Chartes*, 1'° série, t. III et V.

Un autre genre était la *sotie*. La *sotie* était une *moralité*, mais plus railleuse, et s'appliquant plutôt aux travers sociaux qu'aux vices moraux. La *moralité* était un sermon ; la *sotie* était un pamphlet. Les personnages étaient également allégoriques, du moins en général : *Abus, Vieux-Monde, Clergé, Noblesse, Labour*. Le même progrès était indiqué à la *sotie* qu'à la *moralité*. Les abstractions se devaient transformer en caractères. Ici encore nous retrouvons Molière, le grand héritier, sans le savoir, du théâtre du moyen âge, sauf les mystères. *Les Femmes Savantes, le Bourgeois Gentilhomme, les Précieuses ridicules*, etc., sont des *soties*. Aujourd'hui encore, nous avons des *soties* : *les Effrontés, les Ganaches*. Mais quand, par malheur, les *soties* s'insurgent contre les sentiments les plus élevés de l'âme humaine : la foi, l'abnégation, le dévouement, elles sont en même temps des sottises.

Le troisième genre était la *farce*. Son objet était de faire rire, n'importe de qui, de quoi, ni comment. Ce genre dramatique a toujours été très-goûté en France. Dans les farces du quinzième et du seizième siècle s'épanouissait le rire gaulois, rarement délicat, souvent impudent, mais de si bonne humeur ! On avait dès ce temps là, du moins en général, banni de ces joyeusetés dramatiques les personnages allégoriques, quintessences d'où l'ennui s'exhale. Combien on préférait de gros bourgeois et de robustes manants, se jetant à la face des quolibets et des injures ! Mais la forme devait, avec le temps, devenir moins grossière, sinon plus décente. *Pathelin*, la farce par excellence, et où le style commence à se montrer, annonçait Molière à la France. Ai-je besoin de dire que le grand comique a écrit des farces : *Georges Dandin, Monsieur de Pourceaugnac, les Fourberies de Scapin, le Médecin malgré lui*, etc. Notre siècle non plus n'en manque pas : il en a, et de très-gauloises ; par malheur, guère plus décentes que les anciennes, et beaucoup moins naïves. *La Belle Hélène* est une farce.

Revenons aux mystères. Vers le milieu du seizième siècle, ils avaient atteint leur apogée, mais une longue vie leur semblait encore promise. Dès les deux siècles précédents, un mouvement s'était annoncé, dont l'heure semblait venue, et qui aurait conduit le drame religieux à une quatrième métamorphose. Le mystère était sur le point de se transformer en drame historique et chevaleresque. Sans exclure les sujets tirés de l'Écriture, le théâtre allait se rajeunir et se vivifier aux sources des chroniques et des épopées françaises. Le passé de la

patrie, historique ou légendaire, se serait incarné dans une suite de poëmes dialogués, vivants enseignements destinés à remettre sous les yeux des générations nouvelles les vertus et les vices, les crimes et les exploits, soit réels, soit imaginaires, des grands ancêtres, de ceux dont le nom échappe à l'oubli par une gloire immortelle, ou par une éternelle infamie. Charlemagne, Philippe Auguste, Godefroy de Bouillon, saint Louis, Philippe le Bel, Jeanne d'Arc, Louis XI allaient revivre sur la scène, et avec eux Roland, Olivier, Ganelon, Renaud de Montauban, Ogier de Danemark, Aimery de Narbonne, Huon de Bordeaux, Macaire. On avait préludé à ces poëmes par les mystères du *Siége d'Orléans* et de *Saint Louis*, qui nous sont parvenus, et qui semblent des œuvres de transition par le caractère de leurs héros, personnages religieux et historiques tout ensemble; par les mystères des *Enfants Aimery de Narbonne* et de *Huon de Bordeaux* qui ne nous ont pas été conservés. Sans doute, je ne veux pas le dissimuler, ce n'était encore là que des ébauches grossières, mais qui demeuraient d'admirables matériaux : diamants bruts qui n'attendaient qu'un grand artiste pour devenir des chefs-d'œuvre de lumière et de beauté.

Supposons un instant qu'au lieu de rompre avec la tradition nationale, pour se précipiter dans l'admiration aveugle et l'imitation servile de l'antiquité, les poëtes de la fin du seizième et du commencement du dix-septième siècle, les Jodelle, les Garnier, les Hardy, les Théophile, les Mairet eussent transmis ces ébauches, plus ou moins dégrossies, à Corneille et à Racine, que fût-il advenu? Sans entraves dont leur essor fût gêné, libres de déployer leurs ailes, soumis aux seules règles de leur raison et de leur bon goût, qu'eussent produit ces deux grands écrivains?

Ceux qui veulent s'en rendre compte n'ont qu'à jeter les yeux sur le *Cid* et sur *Polyeucte*, sur *Esther* et sur *Athalie*, drames où vibre encore un écho affaibli du grand théâtre religieux et national, relégué depuis un siècle dans les foires de villages. Nous aurions eu deux Shakspeares, plus grands de cent coudées que le Shakspeare anglais ou plutôt comme la *moralité*, la *sotie*, la *farce*, le *mystère* aurait eu son Molière, deux Molière pour un.

Ce qui prouve bien que notre supposition n'est pas seulement un beau rêve, c'est que dans les pays où la Renaissance s'est bornée à épurer le goût et à polir le style, sans interrompre la tradition, et sans prétendre tout renouveler de fond en comble, les grands poètes dra-

matiques, ceux auxquels il est donné de résumer le théâtre de tout un peuple, n'en sont pas moins venus à leur heure. L'Espagne a eu Lope de Vega et Calderon, l'Angleterre a eu Shakspeare. Le théâtre de Shakspeare est l'héritier direct du théâtre du moyen âge ; c'est le mystère religieux transformé en drame historique, mais gardant sa forme libre et vivante et, de plus, tombé aux mains d'un grand poète. On jouait encore des mystères en Angleterre au temps de Shakspeare, on en a joué après lui. C'était la seule forme qu'il connût, celle qui lui était transmise par les ancêtres, et où il a jeté son génie.

L'ancienne critique a beaucoup disserté sur les mérites et les défauts de Shakspeare. Avait-il eu raison de s'affranchir des règles d'Aristote ? Était-il supérieur ou inférieur à Corneille et à Racine qui s'y étaient soumis ? Laquelle des deux formes valait mieux, la forme classique ou la forme shakspearienne ? Ces discussions, ces dissertations portaient à faux. Shakspeare n'avait pas à s'affranchir des règles d'Aristote ; il n'avait non plus aucune raison de s'y soumettre. Shakspeare n'avait pas créé, après réflexion, et par un acte libre de sa volonté, la forme de son théâtre, pas plus qu'Eschyle et Sophocle n'avaient inventé la forme du leur. Il avait reçu et continué la forme du moyen âge en la fécondant par son génie.

Si c'est seulement l'écrivain que l'on prétend juger en lui, il semble assez raisonnable de le placer moins haut que Corneille et Racine, dont le goût est certainement plus sûr et plus délicat, le style plus sobre, plus élégant et plus correct ; mais si c'est l'ensemble de son œuvre que l'on met en parallèle avec l'œuvre des deux grands tragiques, il est impossible de ne donner pas la préférence à un théâtre national, issu de la religion et de l'histoire du peuple auquel il s'adresse, né pour lui et en quelque façon par lui, expression de ses croyances, de ses idées, et de ses mœurs, dont non-seulement le fonds, mais la forme scénique a ses racines dans le passé de la patrie, sur un théâtre factice, fruit d'une imitation servile et inintelligente de chefs-d'œuvre, nés d'un autre culte et d'une autre histoire, sous un autre ciel ; sur des œuvres, sublimes, je le veux bien, par la hauteur des pensées, la délicatesse des sentiments, la splendeur correcte du style, mais qui n'existent que par suite d'une convention entre quelques lettrés qui, en dépit du bon sens, ont décrété que les Français étaient Grecs et Romains, ou, si l'on aime mieux, que les héros grecs et romains étaient français.

Nous pouvons, il est vrai, pour nous consoler, mesurer la distance

qui, si nous n'eussions répudié nos traditions, séparerait, à notre profit, notre drame national du drame national anglais, par celle qui existe en effet, et qui est immense, entre les comédies de Molière et celles de Shakspeare.

Nous ne saurions trop le répéter, Corneille et Racine eussent été à nos mystères, ce qu'a été a nos moralités, à nos soties, à nos farces, Molière qui, de l'aveu de tous les critiques, est le plus grand auteur comique que le monde ait enfanté. Affirmer que Corneille et Racine eussent été des Molières tragiques, c'est, ce me semble, apprécier dignement leur génie.

Maintenant, il nous faut reprendre la question du drame moderne où nous l'avons laissée, et voir quelle lumière on peut tirer de cette rapide étude, que nous venons de terminer. Tout d'abord, il nous est permis d'affirmer que le drame national de la France n'est pas devant nous, dans un avenir brumeux, où quelque grand génie le trouvera quelque jour, mais derrière nous, dans l'histoire, dans le passé. Or, nous avons constaté que la tragédie, qui avait remplacé ce drame national, est à son tour dédaignée, mais non remplacée. Cette place, qu'elle laisse vide, doit-elle être remplie et par quel genre ? Nous l'ignorons, mais nous pouvons, éclairé par l'histoire, émettre au moins des conjectures sans invraisemblance.

Ces conjectures se peuvent réduire à trois :

La France nouvelle saura créer une forme élevée du drame qui lui soit propre, et qui ne procède ni du mystère depuis longtemps oublié, ni de la tragédie, morte d'hier. Cette hypothèse a contre elle les enseignements de l'histoire. Le drame n'a semblé jusqu'ici pouvoir naître que de deux façons, ou directement, du culte national, ou indirectement, par imitation d'un drame déjà existant, né lui-même d'un culte étranger.

Or, ni l'une ni l'autre de ces conditions nécessaires ne semble exister aujourd'hui. Notre culte a créé son théâtre autrefois, et, en dehors du théâtre grec, que nous avons imité, et dont nous ne voulons plus, nous ne trouvons guère que les théâtres anglais et espagnol, qui dérivent des mystères, ou le théâtre allemand qui dérive du théâtre anglais.

La France renoncera à créer une forme nouvelle, mais elle élèvera peu à peu la tragédie bourgeoise ou *moralité* à la hauteur des antiques mystères ou de la vieille tragédie. Ce mouvement est possible, je dis plus, il est en train de s'accomplir sous nos yeux ; mais si haut

que l'on porte la tragédie bourgeoise, elle ne saurait tenir complétement la place du drame religieux et historique, qui répond aux plus nobles aspirations de l'âme humaine, le patriotisme et la foi.

La France enfin, et c'est ma troisième hypothèse, renouera la tradition interrompue au seizième siècle dans les classes lettrées, mais subsistant au sein des masses qui, de nos jours encore, représentent des mystères. Les poëtes pénétreront à leur tour dans cette littérature du moyen âge, où les érudits les ont précédés pour leur frayer le chemin ; ils s'éprendront du passé de la patrie, et songeront à mettre en œuvre les immenses matériaux, restés ensevelis jusqu'à nos jours dans la poussière des bibliothèques.

Le théâtre national de la France reprendra une vie nouvelle, et acquerra enfin ce qui lui a manqué : l'art, le style. Sans imiter servilement Shakspeare, on apprendra de lui à faire éclore les chefs-d'œuvre, demeurés en germe dans les chroniques, dans les légendes, dans les épopées françaises ; à remettre en honneur, puis à continuer, pour la période qui s'étend du seizième siècle jusqu'à présent, les mystères religieux, historiques, chevaleresques : sans imiter servilement Eschyle, Sophocle, Euripide, Corneille, Racine, on apprendra d'eux à rendre des idées sublimes dans un style également sublime : on demandera au moyen âge des leçons d'invention ; on demandera à la Grèce des leçons d'expression : et de cet éclectisme intelligent les poëtes, guidés par la critique, feront sortir un genre qui appartiendra tout à la fois à la France nouvelle, au dix-septième siècle, au moyen âge ; qui conciliera nos deux origines littéraires en donnant, comme il convient, la primauté à l'origine nationale : et nous pourrons espérer de voir triompher une noble école qui, au rebours de la pléiade du seizième siècle, et de la pléiade dite *romantique*, nous arrachant définitivement aux étrangers, Grecs et Romains, Anglais et Allemands, pour nous rendre à nous-mêmes, proclamera dans l'art une Renaissance française.

www.ingramcontent.com/pod-product-compliance
Lightning Source LLC
Chambersburg PA
CBHW030118230526
45469CB00005B/1703